BUTTERFLY BUDDHA

Butterfly Art Studio & Studio3B

GIVING

ប្រសិនបើអ្នកអុចចង្កៀងសម្រាប់នណាម្នាក់ វានិងបំភ្លឺផ្លូវរបស់អ្នក។

If you light a lamp
for someone else,
it will also
brighten your path.

Multiple artists

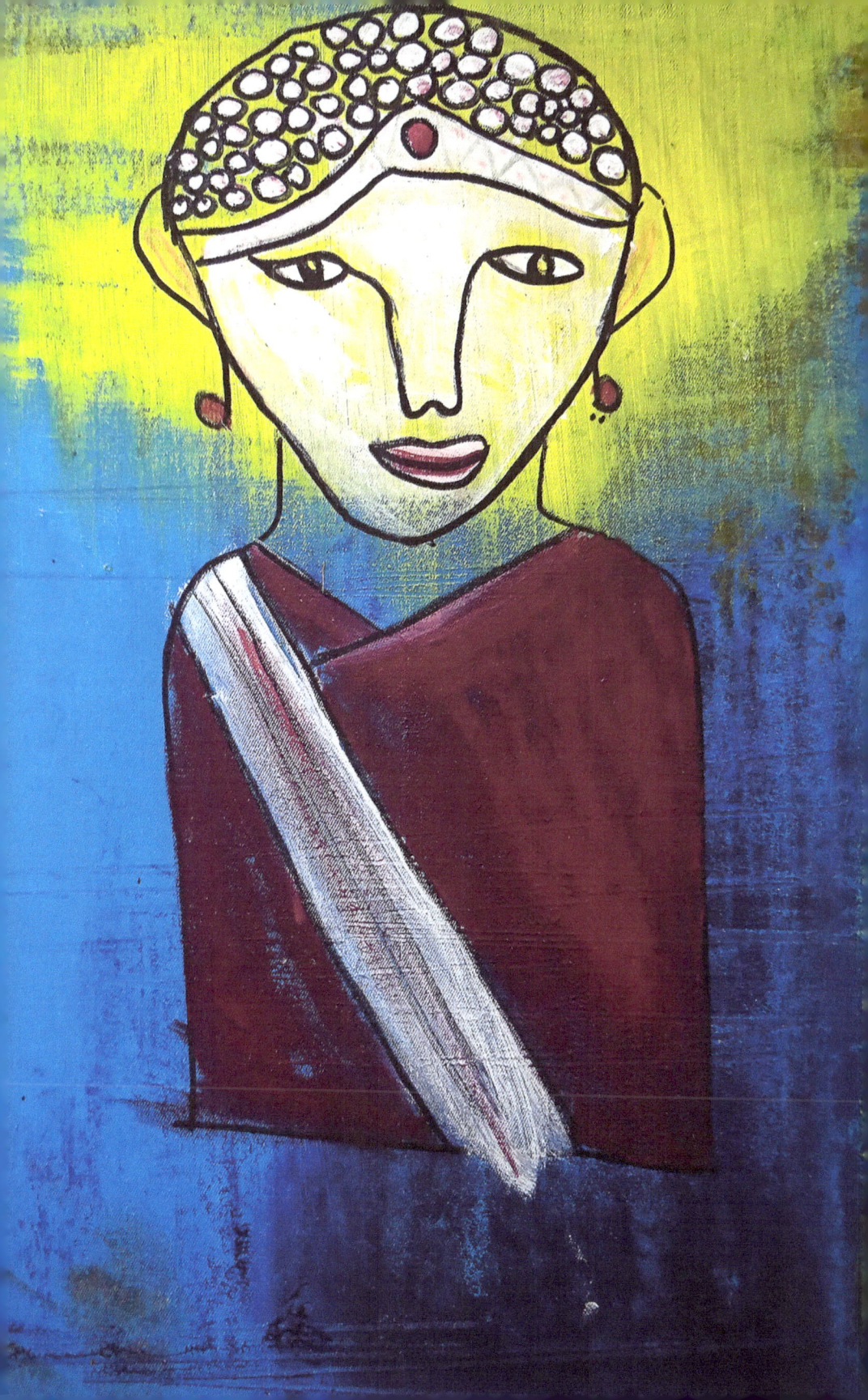

បើសិនជាមានមនុស្សដឹងដូចដែលខ្ញុំដឹងលទ្ធផលនសការផ្តល់និងការចែករំលែកពួកគេនិងបរិភោគដោយមិនបានផ្តល់ឡើយ។

If beings knew, as I know,

the results of giving & sharing,

they would not eat

without having given.

Panna, *age 14*

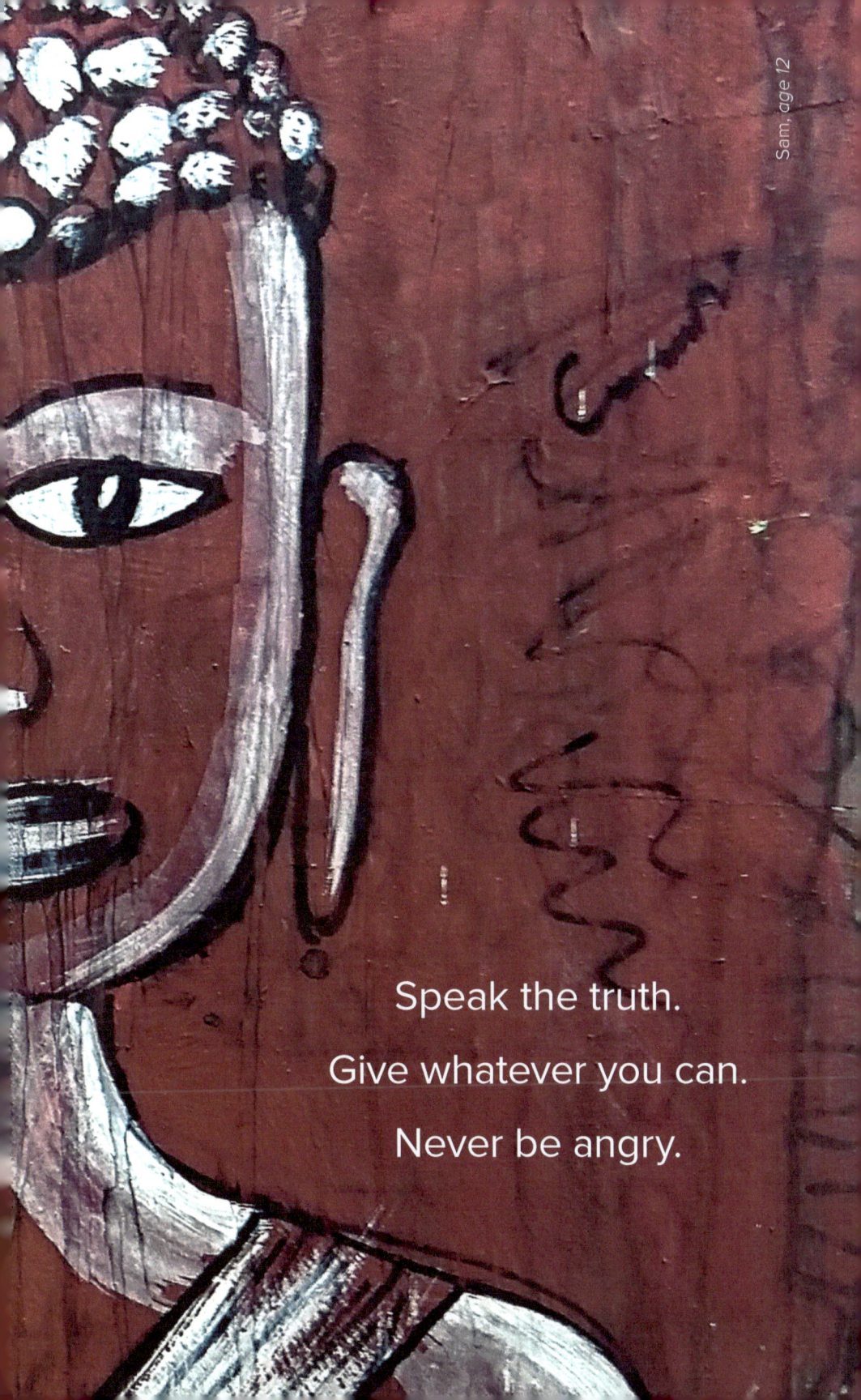

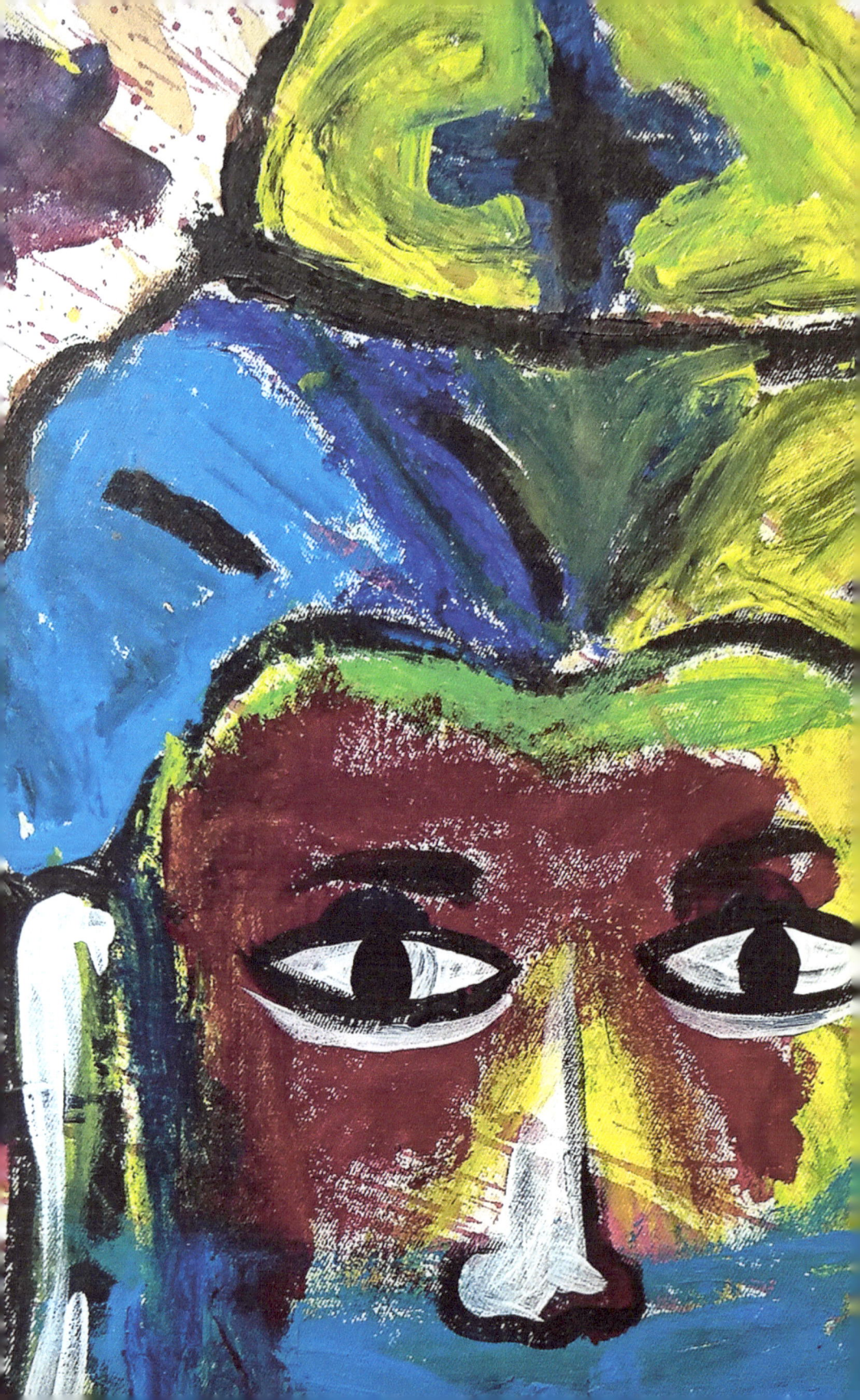

កុំឲ្យការយក
ចិត្តទុកដាក់របស់អ្នក
ទៅនិងអ្វីដែលអ្នកដទៃធ្វើ
ឬបរាជ័យក្នុងការធ្វើ
ផ្ដល់ឲ្យវាអ្វីដែលអ្នកធ្វើ
ឬបរាជ័យក្នុងការធ្វើ។

Do not give your attention
to what others do
or fail to do;
give it to what *you* do
or fail to do.

Morekot, *age 16*

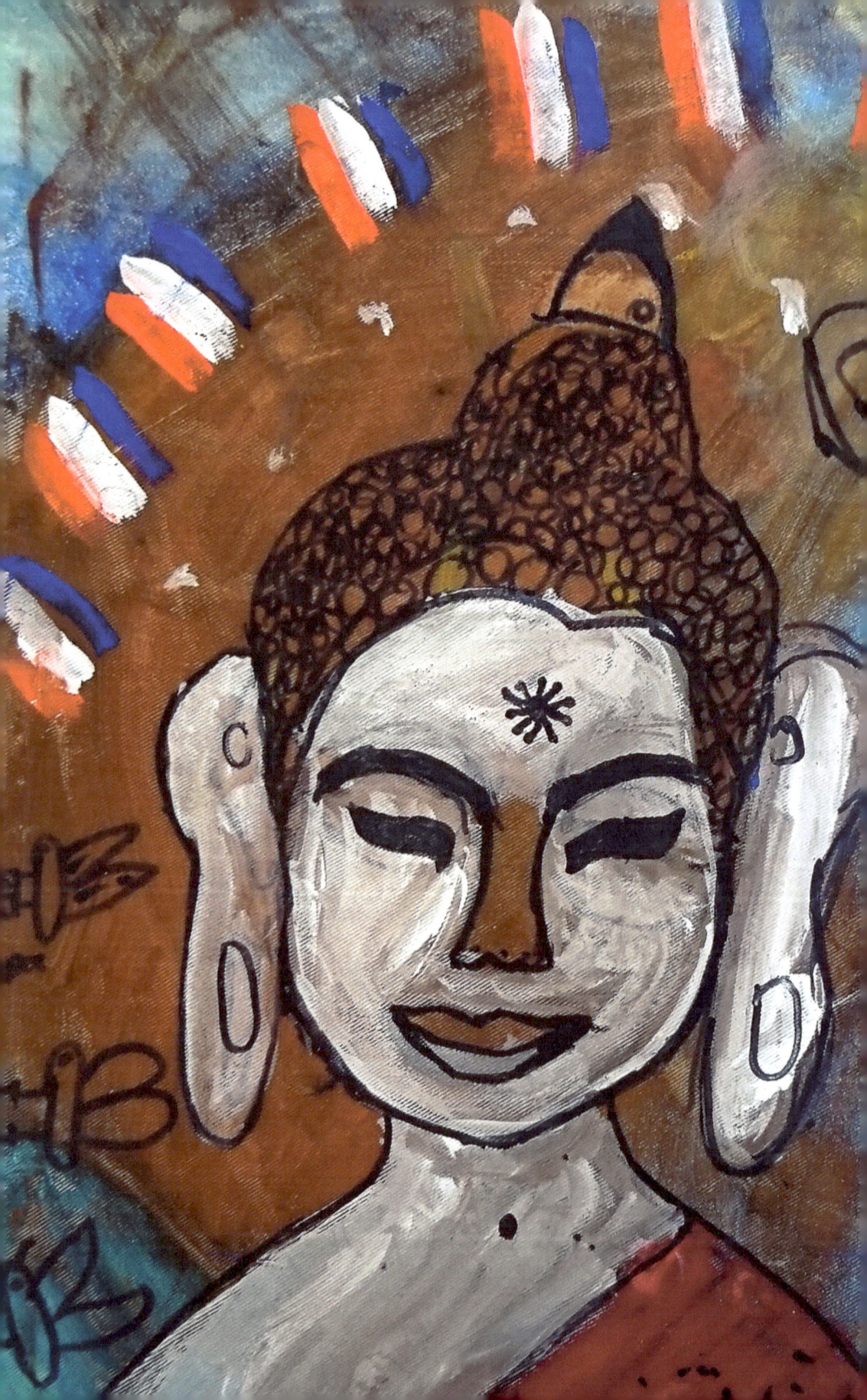

ចិត្តទូលាយនាំ
មកនៅសុភមង្គល
គ្រប់ដំណាក់កាលនៃកា
របញ្ចេញមតិរបស់ខ្លួន។

Generosity

brings happiness

at every stage

of its expression.

Tieing, *age 15*

មុនពេលផ្ដល់ឱ្យ,
គំនិតរបស់អ្នកផ្ដល់ឱ្យនេះ
គឺជាសប្បាយរីករាយ;

ខណៈពេលដែលការផ្ដល់,
គំនិតរបស់អ្នកផ្ដល់ឱ្យនេះ
ត្រូវបានធ្វើឡើងដោយអហិង្សា;

គេបានផ្ដល់ឱ្យ,
គំនិតរបស់អ្នកផ្ដល់ឱ្យនេះ
ត្រូវបានលើកទឹកចិត្ដ។

Before giving,
the mind of the giver is happy;

while giving,
the mind of the giver
is made peaceful;

and having given,
the mind of the giver
is uplifted.

Bopha, *age 15*

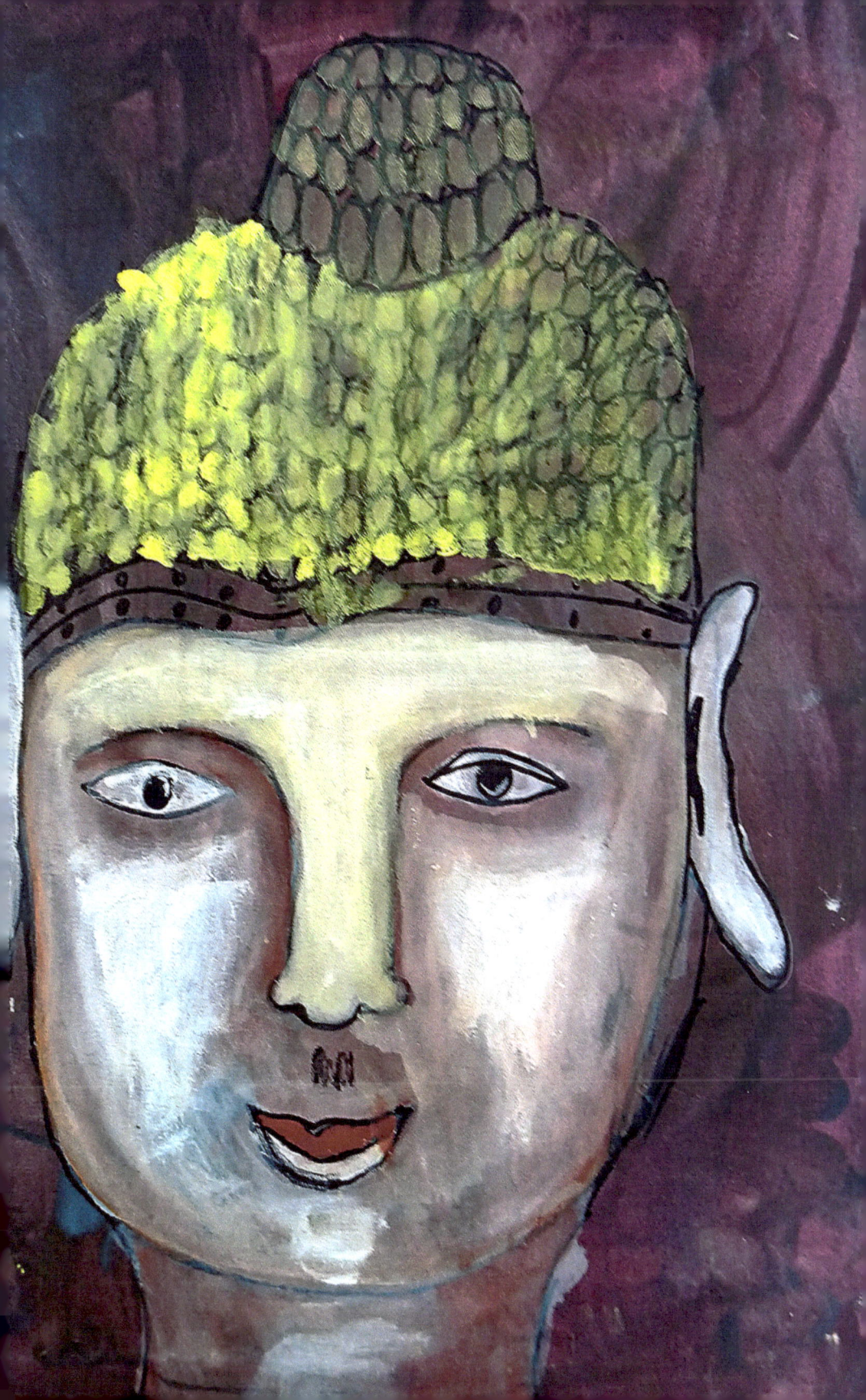

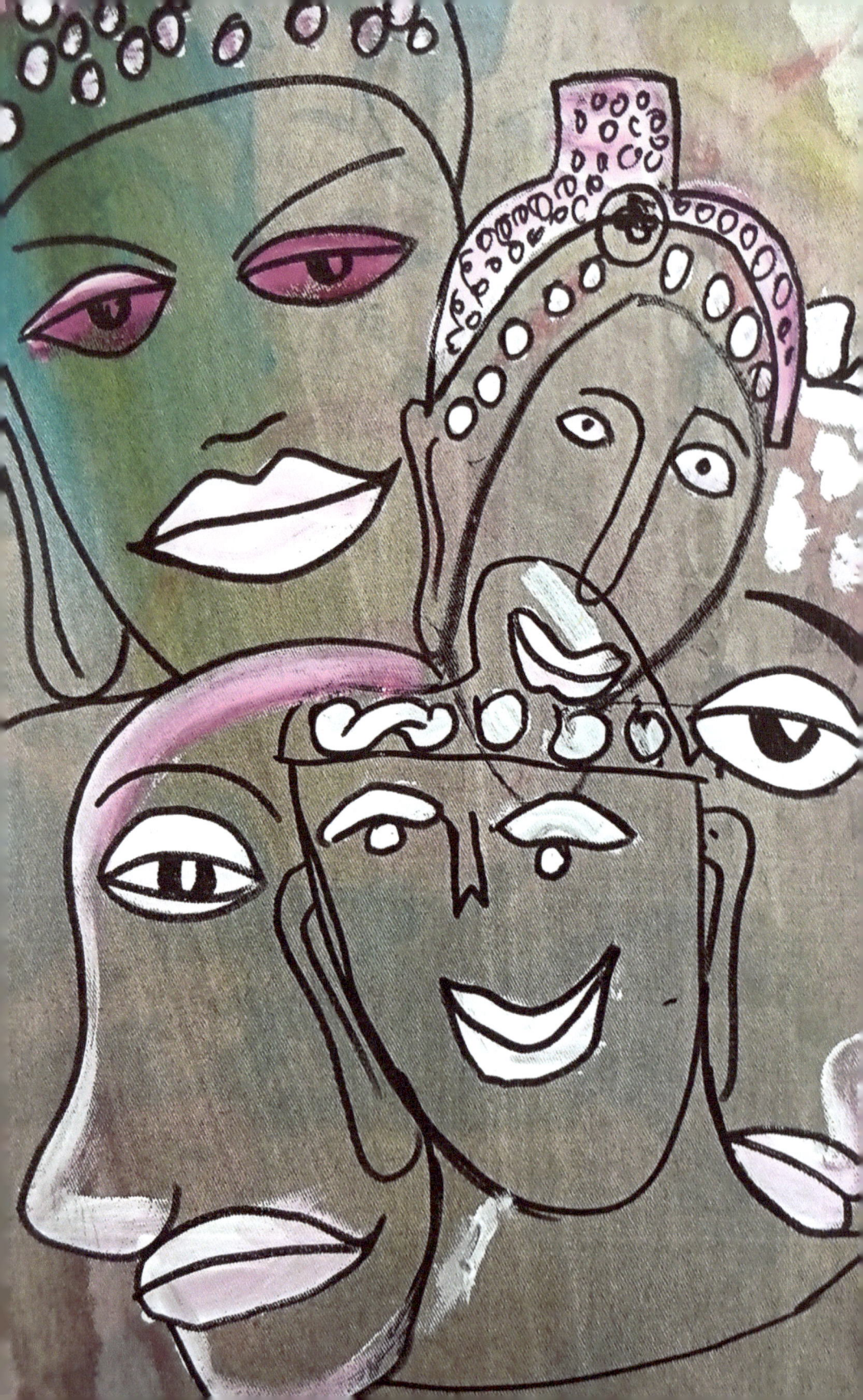

មនុស្សរាប់ពាន់អ្នកត្រូវបានបំភ្លឺដោយទៀនតែមួយ។

សុភមង្គល់មិនអាចចយចុះដោយការចែករំលែកនោះទេ។

Thousands of candles
can be lighted
from a single candle.

Happiness never decreases
by being shared.

Socheat, *age 13*

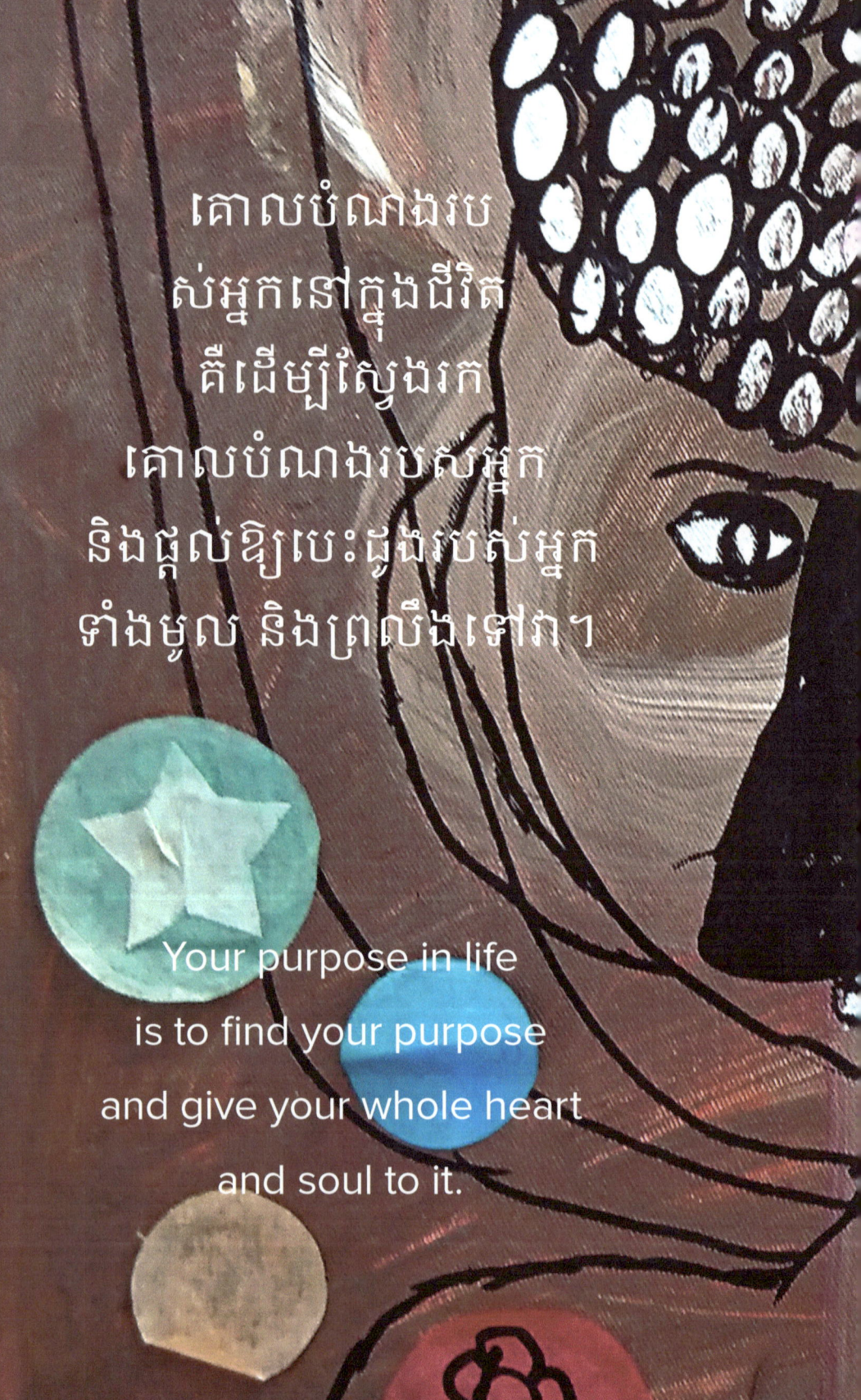

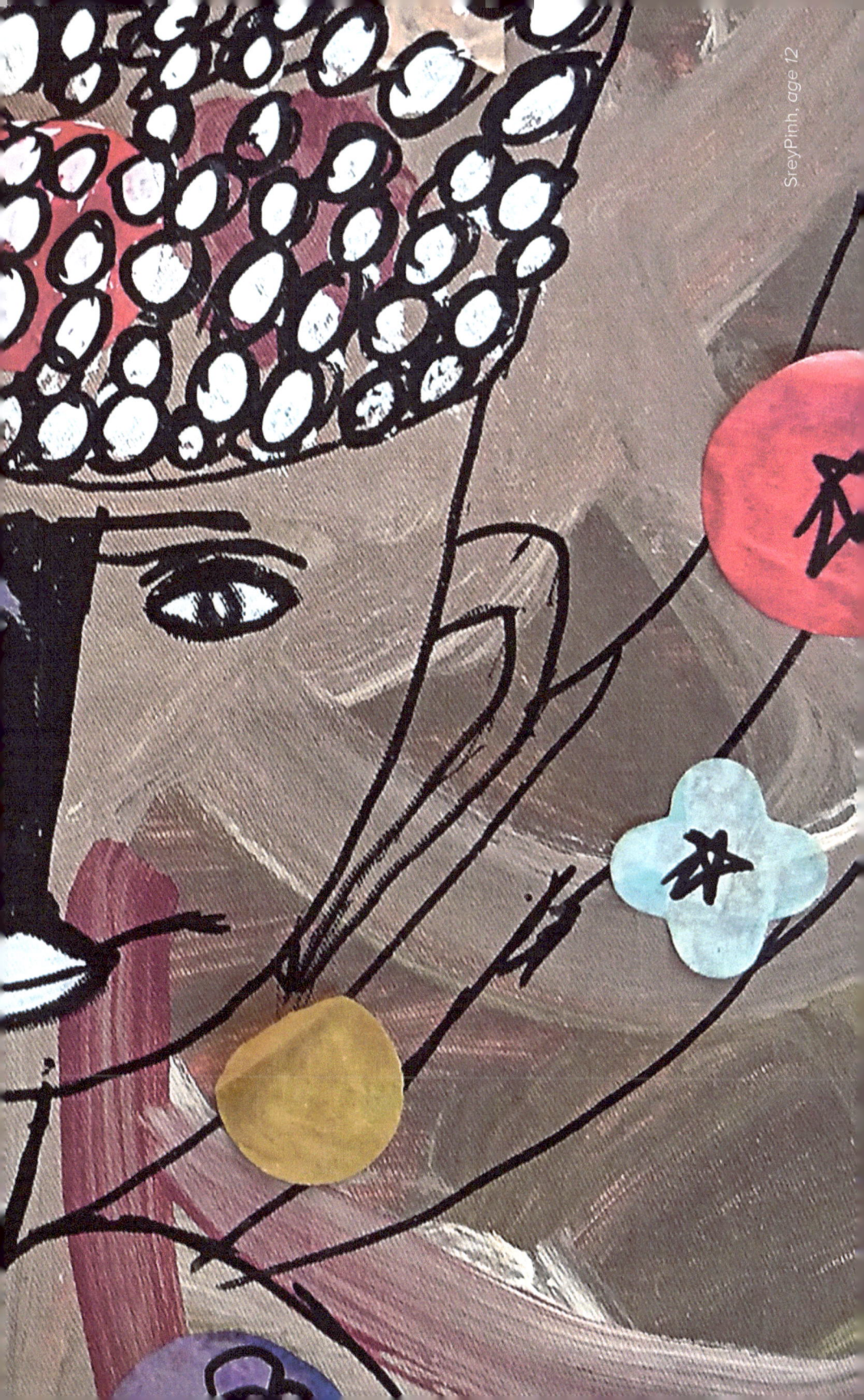

អ្នកបានដោយខ្លួនឯង, ជាច្រើនដូចជានរណាម្នាក់ក្នុងសកលណេកទាំងមូល, សមនឹងទទួលសេចក្តីស្រឡាញ់របស់អ្នកនិងការស្រឡាញ់។

You, yourself,

as much as anybody

in the entire universe,

deserve *your* love

and affection.

Rady, *age 13*

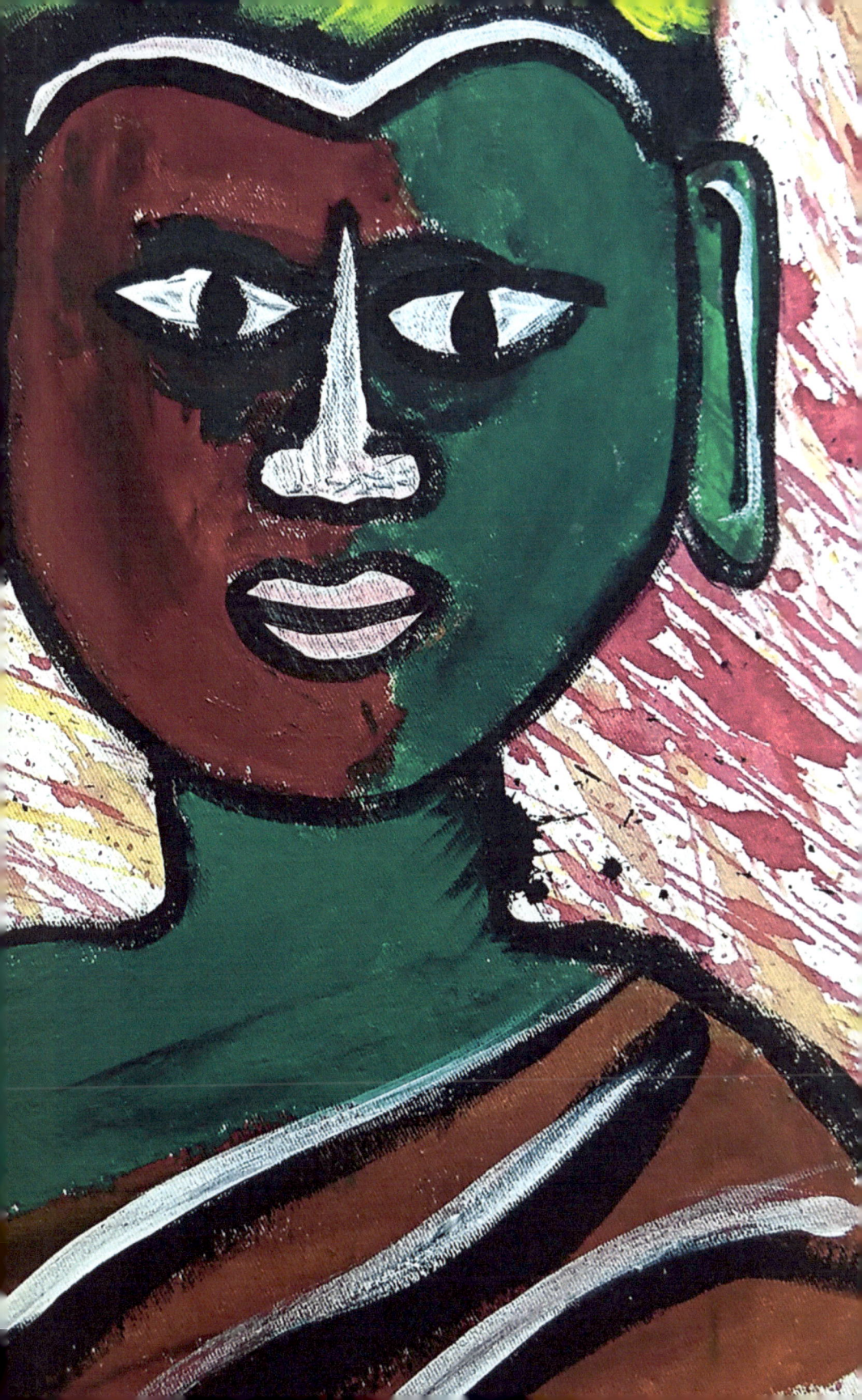

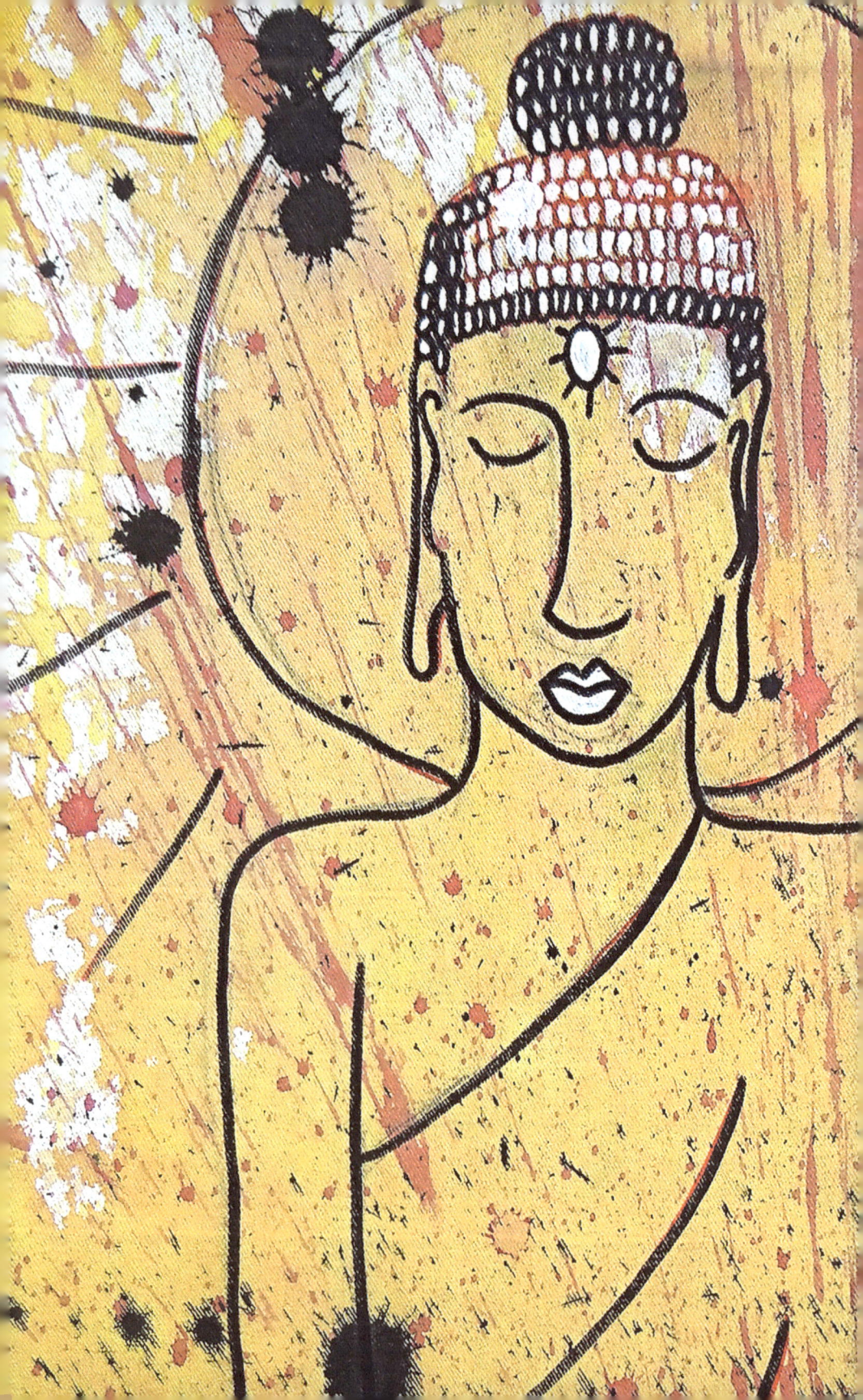

សូមចងចាំ,
អំណោយទានធំបំផុត
ដើម្បីផ្ដល់ឲ្យប្រជាជន
ការត្រាស់ដឹងរបស់អ្នក,
គឺដើម្បីចែករំលែកវា។
វាមានទៅជាធំជាងគេ។

Remember,
the greatest gift
to give people
your enlightenment,
is to *share* it.

Vandy, *age 16*

TO SUPPORT THE BUTTERFLY ARTISTS
& YOURSELF

COLLECT THE WHOLE SERIES

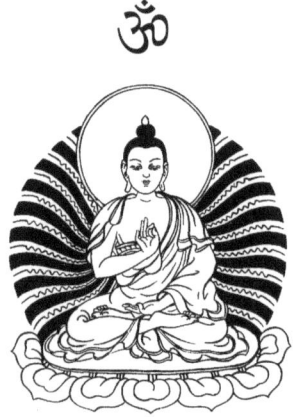

May you be filled with loving kindness.

All paintings created by Cambodian children
at Butterfly Art Studio, Siem Reap, Cambodia.

All quotes spoken by Lord Buddha, Siddhārtha Gautama

Design by Studio3B

www.ingramcontent.com/pod-product-compliance
Lightning Source LLC
Chambersburg PA
CBHW041212180526
45172CB00006B/1243